KB056229

無・名

Hexagon

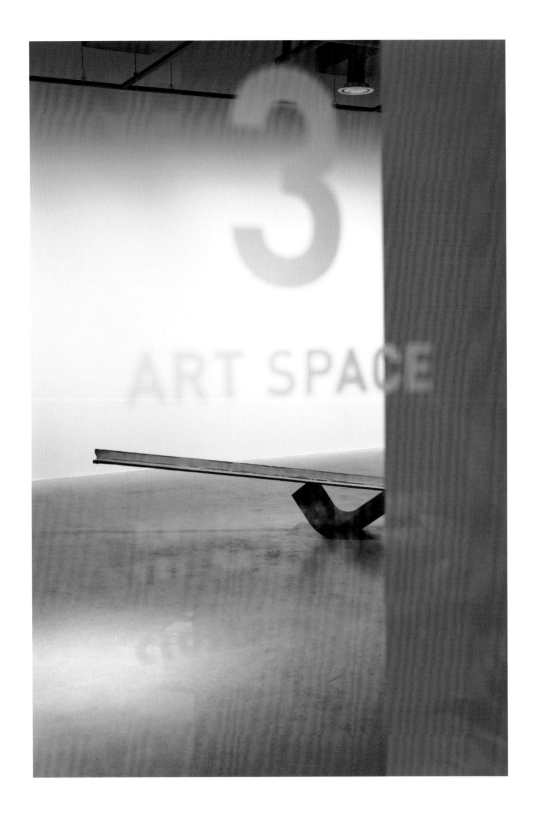

無 · 名

하나를 세워 전체를 무너뜨리는 것을, '예도', 라 한다.

여행

여행을 떠나본 자라면 ‘무의미’ 하다는 생각을 한 번쯤은 해봤을 것이다.

떠난다는 것이 의미를 찾기 위한 길이 아니라 길을 잃기 위한 자기방치의 행위이기 때문에

우리는 길 위에서 자신의 앎과 지식의 지향이 무너지는 경험을 하게 된다.

생각해보면 무너짐이 크면 클수록 여행자는 좌표 없는 길 위에서 자신의 실존적 사태事態를 자각하게 된다.

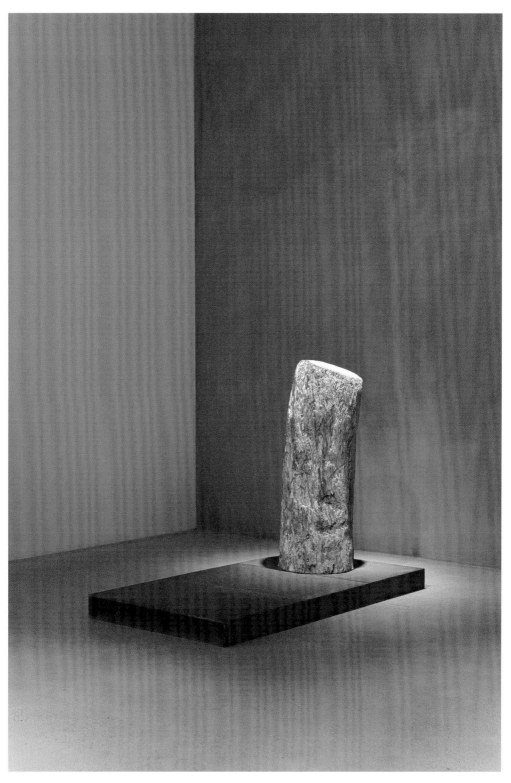

無名 나무, 철 100×180×137(h)cm 2018

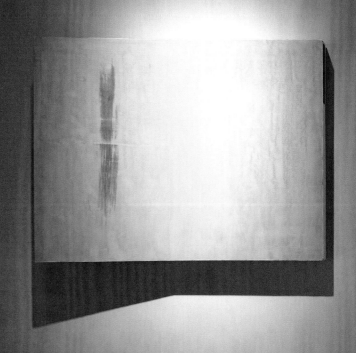

無名　나무에 채색　116×88×16.5(d)cm　2018

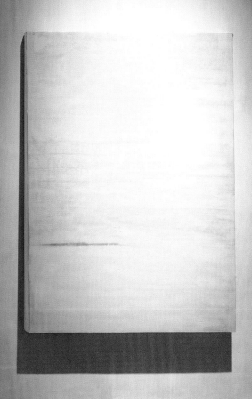

無名 나무에 채색 88×122×8.5(d)cm 2018

얼마 전 나는 사소하다고 여길 수 있는 잎 떨어지는 모습을 보고 육신肉身 어딘가에 각인되는 것 같은 충격을 받았다.

붙잡고 있던 어떤 것으로부터 틸각되는 자유와 뿌리로 향하는 자기분해의 과정에 동참하는 '잎의 시간,''잎은 뿌리로 간다,'

라는 말을 생각하며 내 작업의 지향指向을 생각한다.

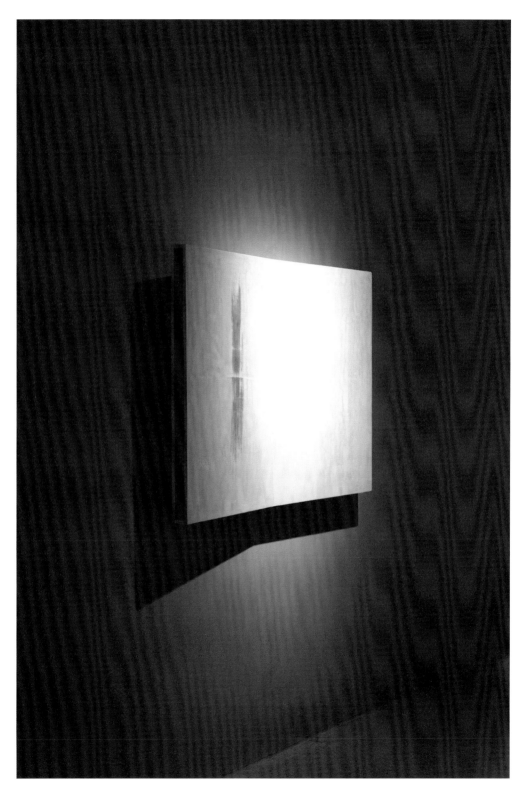

無名 나무에 채색 116×88×16.5(d)cm 2018

순례

한 때 순례자로서의 시간을 그리워한 때가 있었다. 순례는 떠나기 위한 것이 아니라 자기 자신에게 놓여 지기 위한 과정인지도 모른다.

씨방의 씨앗이 허공을 향할 때 그들에게는 떠남이 목적이 아닌 어떤 장소에 붙들리는 것이 목적일 것이다.

작가에게 어떤 장소란 정신일 것이다. 남는 것은 정신 뿐이다. 라는 말처럼 나의 세계는 정신이어야 한다.

형태란 세상 모든 것에 있고 의미는 그저의 시선으로부터 발아發芽한다. 저 사소하게 보이는 들풀과 작은 소리들,

그것이 마음을 흔드는 것은 내 육신과 정신을 이룬 선험先驗 때문일 것이다.

그렇지 않고서는 이생의 연緣 만으로 흔들리는 저 생생生生의 깊이를 가늠하기에는 내 의식意識과 시선은 얇기만 하다.

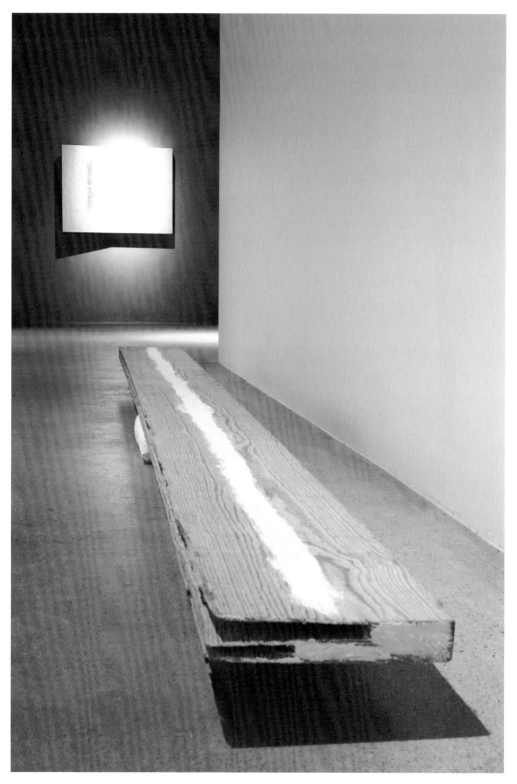

無名 나무에 채색 410×30×18(h)cm 2018

시대

나는 몇 가지 의사에 동의한다. 순례자의 남루함을 빈곤으로 여기는 사회는 진정 빈곤하다.

예술가의 감각을 소유하는 사회는 진정 빈곤하다. 감각이 넘쳐나는 것을 알아차리지 못하는 사회는 무감각하다.

숲이 없는 도시가 생명生命을 품을 리 없고 시詩가 없는 마음에 정신이 있을 리 없다.

상처를 밟고 서는 사회에 인간의 정신이 설 자리는 좁다. 예술은 실존이라는 사태事態 속에서 자란 숲이어야 한다.

그래서 한 경계를 열고 한 세계를 품는다. 품어 안고서 화和를 이룬다.

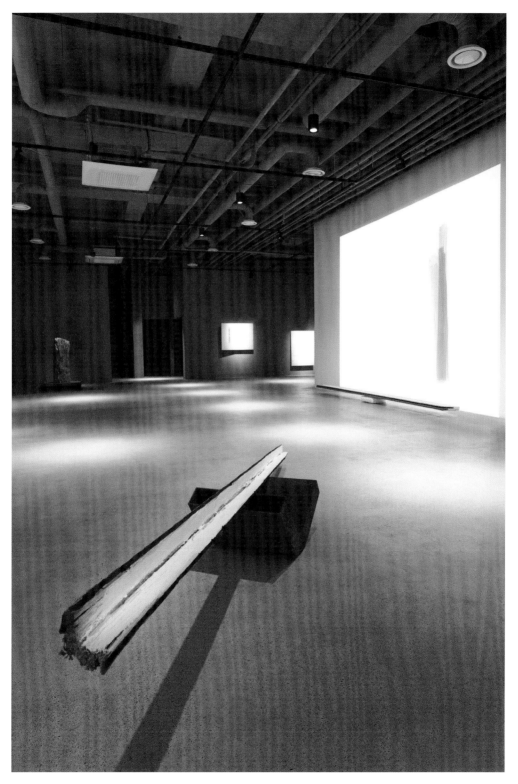

無名 展 전시전경

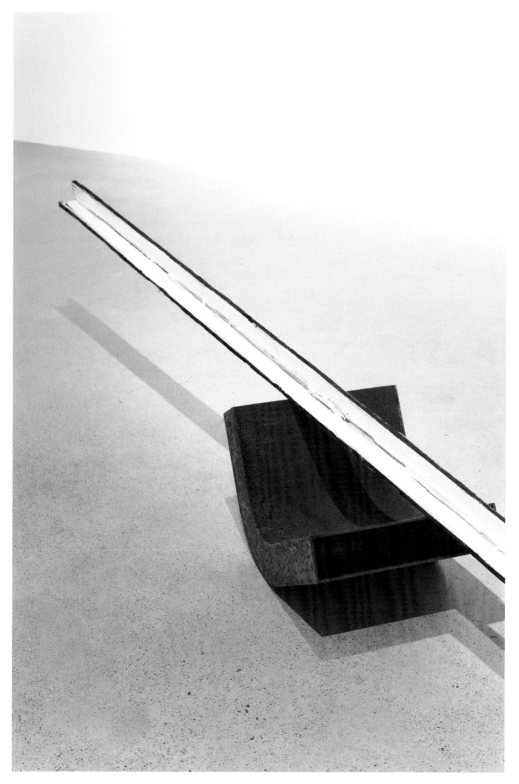

無名 나무에 채색, 철 347×54×59(h)cm 2018

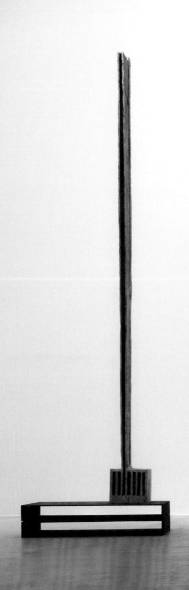

풀

한 세계를 대면하기 위해 씨방을 살찌우는 풀들을 바라보게 된다. 때가 이르면 '망설임'이라는 단어가 인간의 언어임을
증명하듯이 허공을 향한다. −바람 지난 자리에 풀들이 있고 작은 것들이 흔들린다.−

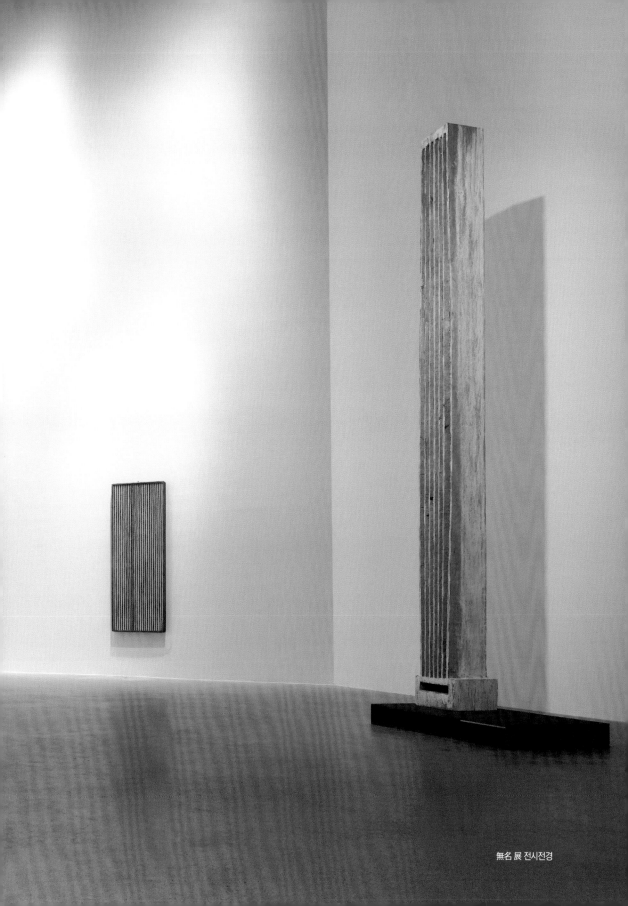

無名 展 전시전경

숲

가끔씩 나무를 안는 버릇이 있다. 그렇게 흔들리는 나무를 부둥켜안고 나 또한 흔들린다는 것을 알았다.

땅으로부터 기둥을 세우고 시원始原의 시간을 흔들리는 숲의 소리가 시작된 지점을 나는 알지 못한다.

그곳에서 함께 흔들리고 묵상할 뿐.

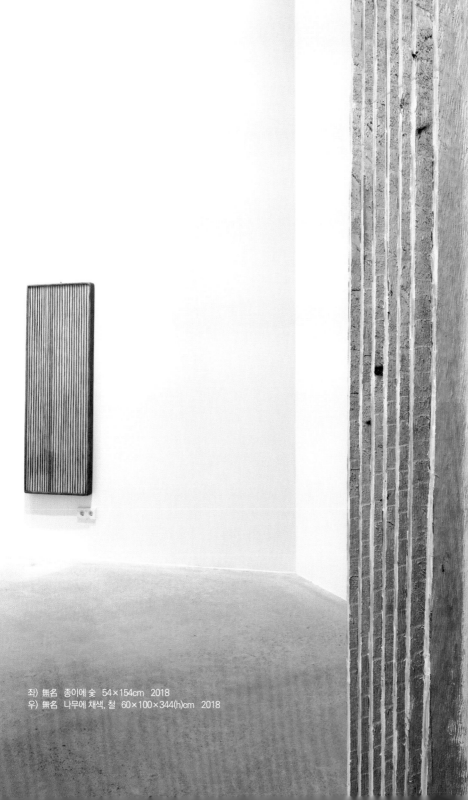

좌) 無名 종이에 숯 54×154cm 2018
우) 無名 나무에 채색, 철 60×100×344(h)cm 2018

식물識物적 사유

나는 중의어로서 식물植物의 의미와 어떤 식識의 상태로서 식물識物이라는 언어를 사용하고 있다.

행위와 흔적의 상태를 가능하게 하는 정신을 응시하는 일이 내 작업의 시작이다.

한 세계를 만나고 알아차려 비로소 무지無知해지지 못했다면 아직 정신精神이 자유로울 수 있는 때가 아니다.

시중時中이라는 말과 은자隱者라는 말이 생각난다.

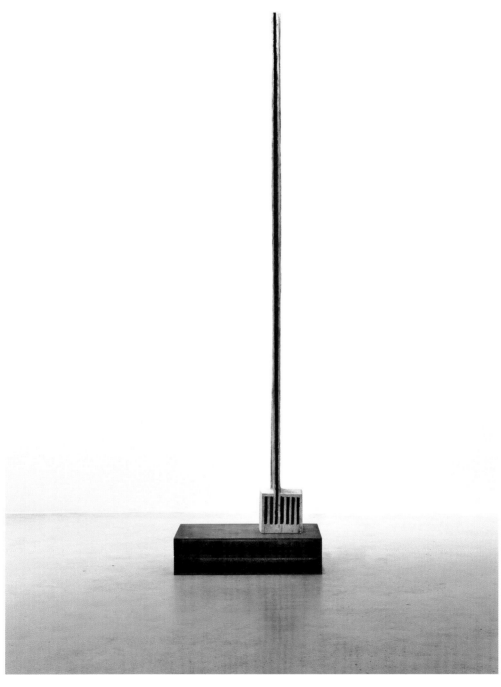

無名 나무에 채색, 철 60×100×390(h)cm 2018

경이 驚異

. 경이란 목적성 없이 의식이 무너지는 어떤 순간이다 ; ㅡ 나 점수

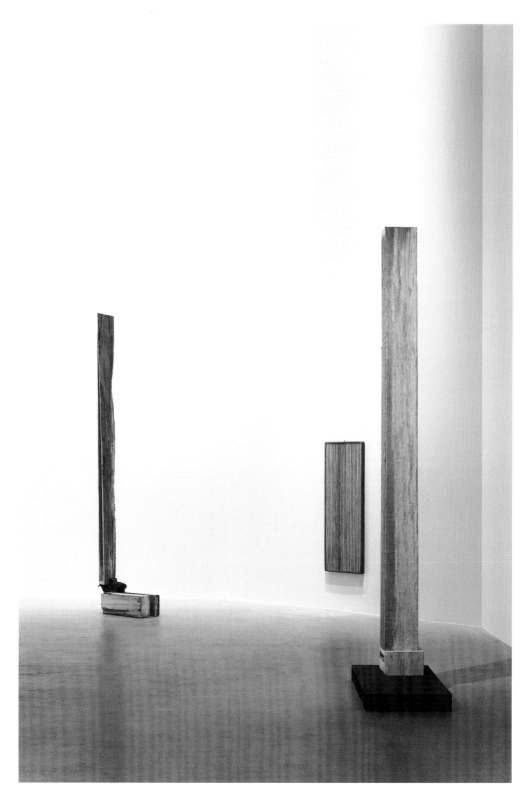

無名 展 전시전경

모래

그 큰 몸 버리고 어디서 왔는가. 허공으로 오르기엔 아직 무겁다.

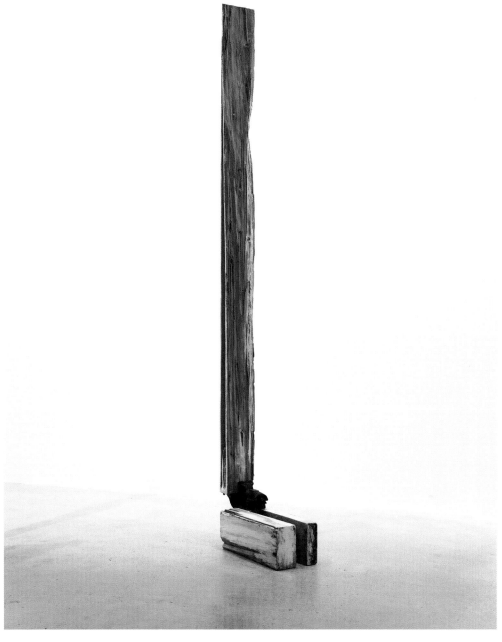

無名　나무에 채색　85×30×346(h)cm　2018

분숯 | 먼지로 부터 정신으로

"나는 먼지다." 먼지와 한 방울의 물, 풀과 바람으로부터 어떤 음성을 들을 수 없다면 아직 의식은 열리지 않은 것이다.

생의 경이驚異란 현손을 지탱하기 위한 전략으로는 설명할 수 없는 것이며

감동할 수 없거나 정화淨化될 수 없다면 승화되지 못한 것이다.

아름다움이란 존재하는 것이 아니라 아름답게 볼 수 있는 정신의 상태에 도달하는 것이다.

먼지가 아름답지 않다면 무엇이 아름답겠는가?

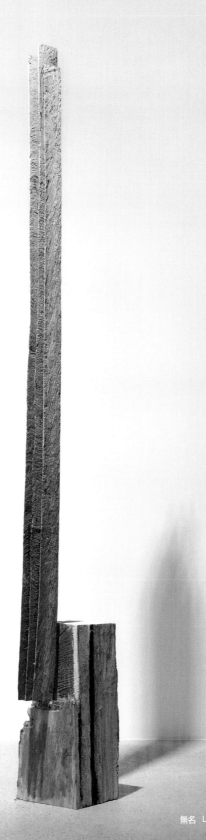

無名 나무에 채색 27×19×205(h)cm 2018

무명無名

'하나를 세워 모든 것을 무너뜨리는 것이 예도藝道라는 생각'……. 이것이 '나' 라는 실체 없는 정신의 위치다. 무명無名을 세우는 사유의 시선에 현재를 조직한 관념의 무너짐이 부재할 리 없으며, 목적성 없이 스러지고 일어나는 경이驚異의 상태를 바라볼 이치理致의 마음이 없을 리 없다. 하나의 마음이 무너지고 일어남을 알아차리는 것이 사유思惟의 힘이라면 근저를 향한 삶의 태도는 '순례의 힘' 일 것이다.

현재를 무너뜨려 영원의 시간에 자신을 던지는 행위를 '순례' 라 한다면 그 던짐의 순간에 생生의 전략적 시간은 무너지고 불인不仁한 물리적 시간에 동참할 남루한 '순례의 몸과 시선'이 있어야 한다. 예술가의 사유와 노동이 이와 같지 않다면 그곳엔 선험先驗의 직관으로부터 후험後驗의 경이驚異를 알아차리게 할 정신이 있을 수 없다.

늘 하는 독백이지만 표면으로부터 근저까지 본질이 아닌 것이 없으며, 먼지로부터 무한까지 생生이 아닌 것이 없다. 무목적적으로 흩어진 것들의 시간을 응시하여 존재와 현상을 알아차리기 위해 나는 '무명無名'에 기댄다. 그래서 먼지를 보는 것이 아니라 먼지에 이르는 장구長久한 시간을 알아차리는 '시선의 힘' 그것을 '무명無名'이라 부르고자 한다.

나는 무명無名의 상태를 설명하기 위해 형상의 구조와 모습을 전략적 언어로 설득하고 싶지는 않다. 단지 지시될 수 없는 지향指向을 직관하는 시時적 정서

앞에 사물처럼 보이는 수직, 수평적 구조 혹은 어두운 내부를 품은 사물의 위치와 상태를 제시하고자 한다. 쓰러짐과 썩어가는 시간은 전략적일 수 없다. 찰나의 시간을 응시하며 순간의 삶을 영원에 던지는 행위 그 선험의 직관이 현재의 경이를 알아차리게 하는 '시'적 힘이다.

언젠가 사막의 설명할 수 없는 어떤 공간에 홀로 서서 '시'라고 독백했던 기억이 있다. 그 이후로 전시를 이루는 공간에 대한 내 시선은 '공간은 시' 라는 전제 위에 있으며, 현상하는 세계에 대해 '알 수 없다'라는 자기 고백에 이르게 된다.

자연을 보는 것 그것은 언제나 총체적 직관으로 알아차리는 과정이고 대상도 주체도 없는 동同과 화和의 시간이다. 굳이 자연과 예술에 대해 말하자면 '예술의 본질은 질문이 아닌 동화同和에 있고 자연自然의 이치理致는 알 수가 없다.' 그리고 론論으로 밝힐 수 없는 선험先驗과 후험後驗의 경이驚異 앞에 나서는 성찰적 태도를 예도藝道로 여긴다.

잎이 피는 소리와
生이 지는 소리
온 적도 간 적도 없는 소리

나 점수

Being Nameless

'My idea is that a way of art is to break down everything by setting up one thing.' This is the location of my unsubstantial spirit. The notion of organizing the present may collapse under the thought that has one remain nameless. One is certainly dependent on his or her reasonable mind to recognize an amazing state in which something falls down and stands up aimlessly. We are able to perceive our minds that break down or come up with our 'power of thinking' while our attitude toward life can be forged by our 'power of pilgrimage.'

If a pilgrimage can be defined as an act of flinging oneself onto the perpetuity of time by breaking down the present, the strategic time of life collapses at that moment. At this moment, there should be the body and eye of such a pilgrimage to take part in any physical time. Unless an artist's thoughts and labor are not like this, there could be no spirit to recognize a posteriori wonder from a priori intuition.

As I always say to myself, everything from the surface to the bottom is fundamental while everything from dust to infinity pertains to life. I rely on being nameless in order to perceive the existence of scattered things and this phenomenon while gazing at their time. Thus, I'd like to refer to the power of the gaze to recognize a long period of time as being nameless.

I don't want to involve the structure and appearance of form couched in strategic idioms so as to account for the state of being nameless. I'd like to present the horizontal and vertical structures that look like things or the location and state of things with dark insides through poetic emotions. The time of falling apart and rotting away cannot be strategic. A momentous life is brought to eternity, gazing at a momentary time. This action or a-priori intuition is 'poetic' power for us to realize a present wonder.

I remember I have cited some poem in some inexplicable space of a desert, standing alone. Since then, my eye has been based on the premise that 'any space is a poem' and I confess that I cannot know of any emerging world. Seeing nature is a process of perceiving it through a comprehensive intuition as well as the time of assimilation and harmony. In terms of nature and art, 'the nature of art lies in assimilation and harmony while we are unable to realize the reason of nature.' I consider any reflective attitude a form of art, going beyond any a priori and posteriori wonder.

The sound of blooming flowers
The sound of withering life
The sound that has never come and gone.

승화 昇華

이번 전시에서 물질의 위치와 상태를 전환하는 것은 생생의 경이에 대한 은유라 할 수 있다.

물질이 정신이 되기 위해서는 은유되거나 양적 질적 측면에서 변화를 겪어야 되고

정신이 동動하기 위해서는 생生의 이치가 발현되어야 한다.

그래서 물질을 긴장시키는 조형 예술은 관계의 장場을 넓히고 의식의 층위를 무너뜨려 승화昇華되어야 한다.

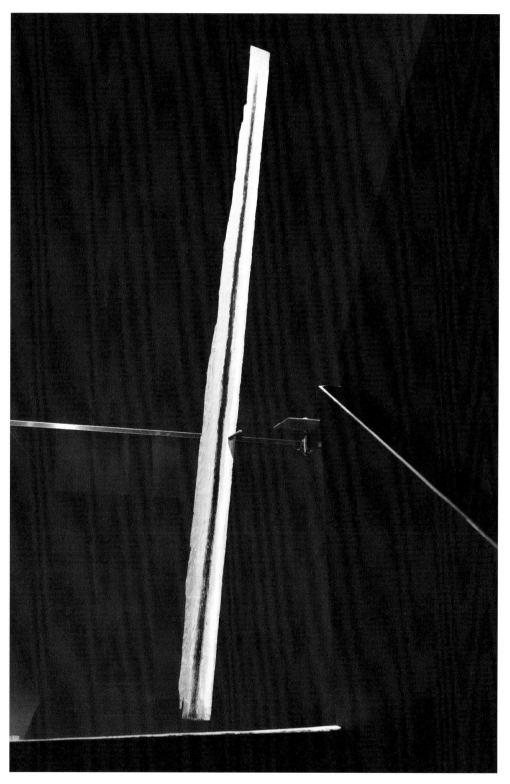

無名 나무에 채색 16×320(h)×1(d)cm 2018

무명無名

2018. 11. 09 – 12. 08 | ARTspace3

이 재 걸 | 미술비평

조각가 나점수가 보여주는 '역설의 아름다움'은 관객들을 늘 설레게 한다. 그의 작품 앞에 서 있을 때 얻는 기쁨은 말로 쉽게 설명되지 않기에 더욱더 그러하다. 형상을 지우기 위해 형상을 구축하고, 공간을 점거하지 않기 위해 공간을 압도하고, 말하지 않기 위해 시詩를 드러내며, 조각의 기념비성을 정복하기 위해 쓰러진 나무를 당당히 세우는 그의 작업을 혀와 뇌의 역량을 빌려 온전히 설명한다는 것은 어쩌면 애초부터 불가능한 일이다. 역설 중에 이런 역설이 없고, 아름다움 중에 또 이런 아름다움이 없다.

그의 조각 행위는 이러한 역설의 실천이다. 의식意識의 목적을 달성하기 위한 노동보다는 무한히 반복되는 무상적無償的 노동으로 질료들과 깊은 관계를 맺고, 나무를 사랑하기 위해 푸르름을 다한 나무의 처연한 죽음을 작업실로 데려온다. 그리고 작가는 나무에 아프지 않은 상처를 내고, 힘들지 않은 '서 있음'과 '기욺'을 제안한다. 여기에 종종 용접된 쇠붙이를 쓰긴 하는데, 그것은 그저 나무의 어떤 '상태'를 돕기 위해 결부된 것일 뿐이다. 그 상태는 다름 아닌 '자연의 심리적 균형'이다. 일전에 김영기 선생이 말했듯, 이 근원적인 '한결'의 정중동靜中動(고요한 가운데 움직이는 모습)은 '대상과 내가 하나가 됨으로써 선禪의 화畵를 이루는 것'이다. 자연과의 일체감에서 오는 화畵는 결국 불균형의 사라짐으로 인한 화和로 귀결된다.

그래서 작가에게 조각의 모양새는 중요한 것이 아니다. 형태의 정신과 형태의 원인이 중요한 것이다. 그가

오랜만에 손댄 영상 작업에서도 나무가 자연적으로 쓰러지는 모습을 느린 화면으로 보여준다. 느린 화면으로 바닥에 넘어지고 튕기는 나무가 만들어 내는 덩어리의 갈라짐과 파편의 흩어짐은 우리가 만들어 낸 것도, 나무 자신의 의지가 만들어 낸 것도 아니다. 불완전한 4차원인 우리의 시공간에서 사물의 가장 기본적인 물리적 존재 조건인 중력 외엔 아무것도 개입하지 않은 상황이다. 위로 높이 뻗어 서 있는 그의 나무 조각들도 사실 이 '땅의 끌어들임'이 없었으면 자유롭게 공간을 부유하거나 외계로 솟구쳤을 것이다. 서 있음도, 기울어 있음도, 누워 있음도, 모두 나점수가 만든 게 아니다. 모든 것은 공空하고, 모든 '있음'은 '없음'을 원인으로 한다는 것을 아는 조각가가 아무것도 안 보여줄 순 없으니 그저 '최소의 조건'만 남기는 게 상책이다.

이번 개인전에서 나점수가 '속삭이듯' 내세우는 전시 제목은 〈무명無·名〉이다. 크게 떠들 필요도 없다. 이름 없는 것의 이름을 뭐 하러 강하게 주장하겠는가. 더군다나 어떤 사물이나 존재의 의미가 하나의 가능성으로 고정될 수 없고, 그 성질도 하나의 관점으로 결코 파악될 수 없지 않은가. 삶과 죽음, 인간과 자연, 밝음과 어둠, 참과 거짓, 추상과 구상, 조각과 조각이 아닌 것, 명名과 무명無名…. 이 세상 모든 양극적인 것들은 인간의 초라한 상상력의 산물일 뿐이다. 이 세상과 이 세상에 속한 모든 것들은 '공'에서 출발하여 멀리 돌고 돌아 다시 '공'으로 회귀한다. 제목 '무명'은 세계의 이치와 순리에 대한 나점수식의 동의와 존중이다. 물론, 이러한 세계의 순리에 대한 굴복에도 우리의 존엄성은 훼손되지 않고 오히려 더욱 강화된다. 그는 입버릇처럼 "하나를 세워 전체를 무너뜨리고 싶다."라고 '예도藝道'를 말한다. 이름을 세워 모든 것들의 이름을 무너뜨리는 것, 그것이 '무명의 드러남'이고 '세계의 드러남'인 것이다. 인간학으로서의 종교적 각성이 그러하고, 물리적 단서들로 형이상학적 본질을 좇는 순수과학이 그러하고, 진·선·미의 오묘한 연결을 믿는 철학도 그러하다. 그중 예술은 가장 자유롭고 평화롭게 세계를 무너뜨리고 재구성할 수 있다.

나무의 형태나 나무의 상징이 아니라 '나무 존재의 근원적 상태'를 강조하면서 예술적으로 한 걸음 더 성숙한 면모를 드러낸 나점수의 〈무명無·名〉展은 거침없어 보였다. 작가는 조형의 자발성에 정신의 '날카로움'을 담는 법을 완전히 이해한 듯하다. 인사동에서 통의동으로 이전하여 새로이 문을 연 〈ARTspace3〉의 배려 깃든 공간은 전시 완성도를 더욱 높여 주었다. 이번 전시를 보면서 나점수 조각이 미적으로, 철학적으로, 시적으로 점점 더 신뢰성을 갖게 되어 즐거운 건 바로 관객인 우리 자신이라는 생각이 든다. 한 예술가의 작품 세계를 감히 평가할 순 없지만, 최근 그의 행보는 아주 옳다는 말을 전하고 싶다.

'무명'의 깊은 뜻을 헤아리는 작가의 개인전을 소개하는 자리치고는 글이 조금 거칠고 들떴다. 그러나 영혼이 썩 맑지 못한 필자에게도 그의 '이름 없는' 조각들과 그 조각들이 만들어 내는 공간과 사유의 변조는 참으로 아름다웠음은 부정 못 할 사실이다.

Being Nameless

Nov 9. - Dec 8, 2018 | ARTspace3

By Lee Jae-geol, Art Critic

Viewers are always thrilled by the beauty of paradox sculptor Na Jeomsoo demonstrates. As the pleasure they get before his works is beyond words, such a pleasure is even greater. His work process is akin to forging a shape only to erase it, dominating a space only to not occupy it, uncovering a poem only to not speak it, and setting up a fallen tree to conquer a sculptural monumentality. Giving a full account of his works with the caliber of one's tongue and brain seems like an impossible task. The paradox they raise and the beauty they engender are the best of their kind.

His sculptural act is an application of such a paradox. It brings about the pitiful death of a tree whose greenness comes to an end in his studio, and is deeply involved with materials through his infinitely recurring gratuitous labor as opposed to labor that is done to attain some perceptual purpose. He makes a painless gash in the tree so as to encourage it to stand and lean in an undemanding manner. A piece of iron is attached to it to assist its 'state' which is none other than 'a psychological balance of nature.' As Kim Young-ki mentioned before, this underlying consistency, e.g. 'motion in stillness' (movement in silence), refers to a state in which he achieves Zen painting by becoming one with his object. Painting that arises from a sense of unity with nature concludes with harmony, ridding the work of any imbalance.

To the artist, the form of his sculpture is thus of no significance. The spirit and reason behind the

form are what matter. A slow-motion video he spent a great deal of time on features a wood as it falls down naturally. Any split in a chunk or scattering of shards caused by the wood as it fell to the ground is made neither by us nor the wood will. Nothing intervenes in our space-time of the perfect four dimensions, save for gravity, the most elemental physical condition. His wooden sculptures that stand and spread upward might float freely in space or soar up into the air had it not been for gravity. Nothing is made by Na, regardless of whether they are standing, leaning, or lying down. As a sculptor who knows that everything exists in a void and every being is caused by "nothing" is able to show nothing, it is best to rely on only a minimum condition.

The title Na presents for this solo show is Being Nameless which seems as if it is being whispered. It is needless to talk loudly. Why do we have to shout the name of a nameless thing? Moreover, the meaning of anything or being cannot be fixed as one and its nature cannot be grasped from only a single perspective. All opposing things in this world (life and death, man and nature, light and dark, truth and falsehood, abstraction and representation, sculpture and non-sculpture, name and namelessness…) are products of humanity's poor imagination. The world itself and everything that belongs to it derive from a primal emptiness or void and have returned back to this state. The title Being Nameless intimates Na's own way of agreement with or respect for the world's reasoning. Even though we submit to this line of analysis, our dignity is not damaged; it is reinforced. He has constantly stated that 'an artistic practice is to break down everything by setting up one thing.' To break down the name of everything by naming it is 'to disclose namelessness' or 'to disclose the world.' This principle can be applied to religious awakening as part of a study on humans, pure science which seeks out metaphysical nature with physical clues, or philosophy that believes in a subtle, elusive connection between truth, goodness, and beauty.

This exhibition looks artistically mature with its emphasis on the underlying state of a tree rather than its symbolism. The artist seems to completely understand how to represent his keen spirit with modeling spontaneity. The considerate space of ARTspace3 newly opened in Tongui-dong after moving from Insa-dong has enhanced the completeness of this exhibition. As we put confidence in Na's sculpture aesthetically, philosophically, and poetically, we become delighted by his works. We are not brave enough to evaluate an artist's world, but we guess he is finally on his way.

This writing is somewhat rough and abrasive while it is intended to introduce the solo show of Na who puzzles out meaning of being nameless. It is an undeniable fact that his nameless sculptures and variations in space and thinking engendered by them are really beautiful to my soul which is not so pure.

순간과 영원, 시詩

경이로움의 순간은 전략적이지 않다. 지는 석양과 흩어지는 눈雪을 보는 시선에 영원의 시간이 없을 리 없고 경계 없는 어떤 상태에 동화되어 알 수 없는 침묵을 경험하는 마음에 시심詩心이 없을 리 없다.

無名 버려진 합판 사진 2018

나점수

1997 중앙대학교 예술대학 조소과
2002 중앙대학교 미술대학원 조소과

개인전

2018 無名, 아트스페이스3, 서울
2016 표면의 깊이 (THE DEPTH OF THE SURFACE),
 김종영 미술관, 서울
2014 식물적 사유, 갤러리3, 서울
2011 식물적 사유(ISF), 예술의 전당, 서울
2010 THE DEPTH OF THE SURFACE(표면의 깊이),
 현대16번지, 서울
2009 식물(識物)적 사유, 식(識),적(寂),생(生),명(明),
 김종영미술관, 서울
2008 Jeomsoo's Photo Studio, 대안공간 눈, 수원
2004 Cell in Temperature, SPACE CELLC, 서울
2001 Temperature, 갤러리 보다, 서울

단체전 다수

2018 나무 시간의 흔적, 63빌딩 미술관, 서울
2017 풍경의 두 면(2인전), nook갤러리, 서울
 나무와 만나다, 블루메미술관, 경기헤이리
2016 뉴 드로잉전, 장욱진 미술관, 경기도
 배열과 산만함, Artspace H 전, 서울
2015 THE BIG GESTURE(2인전), Art Bn, 서울
 터널전(2인전), 경기도양주, 일영터널
 한국화의 경계 한국화의 확장, 문화역서울284, 서울
2014 달성 현대미술제, 대구
 Metal Work-Today, 김종영 미술관, 서울
 근대성의 새 발견 모단 떼끄놀로지는 작동중,
 문화역서울284, 서울
2013 TOPOPHILIA:공간의 시학(2인전),
 백순실미술관, 헤이리, 경기도

다시 그리다, 갤러리3 , 서울
遭遇(조우), 제주도립미술관, 제주도
2011 낯선 시간, 낯익은 공간, 인터알리아, 서울
2010 스페셜 에디션전, 현대16번지 갤러리, 서울
 경기도의 힘, 경기도미술관, 경기도
2009 여행, 삶, 예술, 대안공간 눈, 수원
2007 케미컬 아트전, 몽인 아트 스튜디오, 서울

수상 및 선정 / 입주프로그램

2016 올해의 작가(1인) , 김종영 미술관
2010 HAITAI 레지던시, 장흥
2009 상암 DMC 상징미술작품 선정, 서울
2008-9 장흥조각 아뜰리에(1기 입주)
2003 송은 문화재단 지원상(개인전)
1998 중앙미술대전 특선
 청년미술제 본상(3인)
1997 뉴프론티어 대상

작품설치

장욱진 미술관 외부(6m 인체), 미술은행

작업여행

2013 스위스, 이태리, 중국, 일본
2008 중국-중앙아시아-터키
2007 유럽, 몽골, 러시아(시베리아 횡단열차),
 북, 서부 아프리카 종단
2006 동, 북부 아프리카 종단, 횡단(동부-북부)
2005 남, 북부 아프리카 종단(동부지역)
1998 실크로드 횡단(중국-파키스탄-태국)

NA, JEOMSOO

EDUCATION

B.F.A in Sculpture, Joongang University, Seoul
M.F.A in Sculpture, Joongang University, Seoul

SOLO EXHIBITION

2018 Being Nameless, Art Space 3, Seoul, Korea
2016 The Depth of Surface, Kimchongyung Art Museum,
 Seoul, Korea
2014 Thoughts from the Plants | Shik(識), Juk(寂),
 Saeng(生), Myong(明), Gallery3, Seoul, Korea
2011 Thoughts from the Plants | Shik(識), Juk(寂),
 Saeng(生), Myong(明), Seoul Art Center, Seoul, Korea
2010 The Depth of Surface, 16bungee Gallery Hyundai,
 Seoul, Korea
2009 Thoughts from the Plants | Shik(識), Juk(寂),
 Saeng(生), Myong(明), Kimjongyong Art Gallery,
 Seoul, Korea
2008 Jeomsoo's Photo Studio, Alternative Space NOON,
 Suwon, Korea
2004 Cell in Temperature, Space Cell Special Exhibition,
 Seoul, Korea
2001 Temperature, Gallery Boda, Seoul, Korea

SELECTED GROUP EXHIBITION

2018 Wood-Trace of Time, 63art, Seoul, Korea
2017 Two Sides of Landscape, Nook Gallery, Seoul, Korea
 Thoughts from the Plants, Two person Exhibition,
 Nook Gallery, Seoul, Korea
 Encountering Tree, BMOCA, Korea
2016 New drowing, ChangUcchin-Museum of Art,
 Gyeonggi-Do, Korea
 Arrangement and Distraction, Artspace H, Seoul
2015 THE BIG GESTURE, Two person Exhibition-
 Lee Soo Kyoung & Na Jeom Soo,
 Gallery artbn, Seoul, Korea
 Tunnel, Ilyoung Tunnel, Yangju, Korea
 Boundary of Korean Painting Expansion of
 Korean Painting, Seoul284, Korea
2014 Dalseong Contemporary Art Festival, Daegu
 Modernity and Technology, Seoul284, Korea

Metal Works Today, Kimjongyong Art Museum,
Seoul, Korea
2013 TOPOPHILIA:The Poetics of Place,
 BaikSoonShil Museum, Gyeonggido, Korea
 Draw again, Gallery3, Seoul
 Encounter, Jeju Museum of Art, Korea
2011 Unfamiliar Time , Familiar Place, Interalia, Korea
2010 Special Edition, 16bungee Gallery Hyundai,
 Seoul, Korea
 Power of Gyeonggido, Gyeonggido Museum, Korea
2009 Travel, Life and Art, Alternative Space NOON,
 Suwon, Korea
2007 Exhibition of Chemical Art, Mong In Art Studio,
 Seoul and etc.

AWARDS AND RESIDENCY

2016 Artist of the Year, Kim Dhongyung Art Museum, Seoul
2010 HAITAI Atelier Residency, Jangheung, Korea
2009 Sangam DMC Symbolic Sculpture, Seoul
2008 -9 Jangheung Ssulpture Atelier Residency, Jangheung, Korea
2003 Songeun Culture Foundation, Seoul
1998 Joongang Art Award, Special selection
 Young Artist Exhibition
1997 New Frontier, Seoul

COLLECTION

Chang Ucchin Museum of Art

TRAVEL

2013 Switzerland, Italy, China, Japan
2008 Crossing China-Central Asia-Turkey
2007 Europe, Mongolia and Russia
 (Trans-Siberian Railroad)
 Longitudinal crossing the northern, western Africa
2006 Crossing the eastern, northern Africa
2005 Longitudinal crossing the southern, northern Africa
1998 Crossing the Silk Road (China-Pakistan-Thailand)

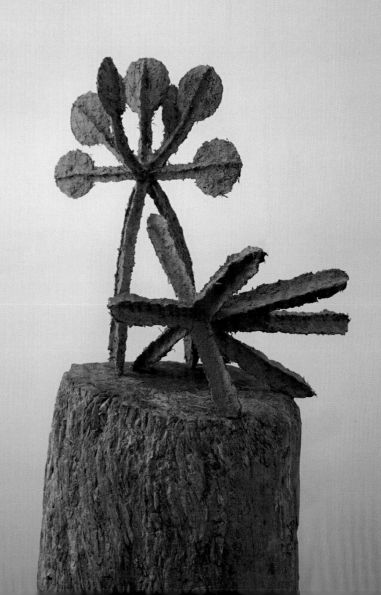

나점수
아트스페이스3 #1

2018년 12월 28일 초판 1쇄 발행

지은이 아트스페이스3
펴낸이 조동욱
기 획 아트스페이스3
사 진 오철현
펴낸곳 헥사곤 Hexagon Publishing Co.
등 록 제 2018-000011호 (2010. 7. 13)
주 소 경기도 성남시 분당구 성남대로 51, 270
전 화 010-7216-0058 | 010-3245-0008
팩 스 0303-3444-0089
이 메일 joy@hexagonbook.com
웹사이트 www.hexagonbook.com

ISBN 979-11-89688-04-2 04650
ISBN 979-11-89688-03-5 (세트)

이 도서의 국립중앙도서관 출판예정도서목록(CIP)은 서지정보유통지원시스템 홈페이지(http://seoji.nl.go.kr)와 국가자
료종합목록시스템(http://www.nl.go.kr/kolisnet)에서 이용하실 수 있습니다. (CIP제어번호 : CIP2018042247)